# LES DUHAMEL

## Sculpteurs Tullois du XVIIᵉ siècle

# LES
# DUHAMEL
## Sculpteurs Tullois
### DU XVIIe SIÈCLE

PAR

Gve CLÉMENT-SIMON

CAEN

HENRI DELESQUES, IMPRIMEUR-LIBRAIRE

RUE FROIDE, 2 ET 4

1892

*Extrait du Compte-rendu du LVII⁰ Congrès archéologique de France*
Tenu en 1890, à Brive

# LES DUHAMEL

Sculpteurs Tullois du XVIIe siècle,

La tradition a conservé le nom des frères Duhamel, auxquels est attribué le magnifique retable qui orne le maître-autel de l'église de Naves (canton de Tulle nord). M. le curé Niel, auteur d'une description de ce monument (1), les nomme Pierre et Jean. M. René Fage, dans une notice sur les Mouret (2), autres sculpteurs tullois, donne aux frères Duhamel les prénoms de Pierre et de Julien. C'est tout ce qu'on trouve sur leur compte dans les livres imprimés.

Il est possible de fournir à leur égard des renseignements plus abondants et plus précis, de mieux fixer leur identité et de faire connaître d'autres sculpteurs du même nom, plusieurs générations de la même famille qui ont exercé non sans mérite l'art de la sculpture.

Les indications qui vont suivre sont empruntées

---

(1) *Description abrégée du maître-autel de Naves*; Tulle, 1882.

(2) *Bulletin de la Société des Lettres, Sciences et Arts de Tulle*, 1882, pp. 320 à 327.

exclusivement à des actes de mes archives particulières. Elles pourraient sans doute être complétées par des recherches dans d'autres collections publiques ou privées. Ces modestes artistes méritent d'être mieux connus. L'œuvre capitale qu'ils ont laissée témoigne d'un talent très estimable de composition et de facture, et il n'est pas sans intérêt de voir l'aptitude artistique se perpétuer sans interruption dans une famille durant plus d'un siècle et à travers quatre générations.

Comme on le sait, les provinces étaient jadis moins tributaires de la capitale qu'elles ne le sont aujourd'hui, après deux siècles de centralisation à outrance. Les petites villes elles-mêmes avaient leur vie propre, tant dans l'ordre administratif que sous les autres rapports. Elles étaient habituées à trouver dans leur sein presque toutes les ressources nécessaires à leurs besoins et à leurs goûts. Ainsi pour l'objet qui nous occupe, nous voyons à Tulle, au XVIIe siècle, un groupe de sculpteurs et de peintres du cru qui démontre que les amateurs des arts plastiques en Bas-Limousin pouvaient se satisfaire, s'ils n'étaient pas trop difficiles, sans sortir de chez eux.

En dehors des Duhamel, on peut citer pour cette même époque les Mouret, les Pourchet, les Mourguye et autres, tous maîtres sculpteurs travaillant pour les églises, les châteaux, les maisons riches, et parmi les peintres, les Dumond, les Cibille, les Lagarde, etc., ayant même clientèle (1). Ce sont des artistes modestes,

(1) Les Mouret furent sculpteurs de père en fils, comme les Duhamel. J'établis, d'après mes actes, leur généalogie comme suit :

I. 1650. Jacques Mouret, maître sculpteur, fils de Géraud

de la classe populaire, s'élevant à peine à la petite bourgeoisie et n'ayant rien de commun avec l'*aristocratie* d'aujourd'hui, si enflée d'opulence, de prétentions et de faveurs. Ils travaillaient à bon marché, faisant des tableaux de trois mètres de haut, à cinq ou six personnages, pour cent livres, des cheminées monumentales avec quatre statues pour quatre-vingt livres, plus la table et le couvert. Toutefois, il ne faut

---

Mouret et de Françoise Lagier. Marié à Françoise de Fénis. — Du même temps (1650), autre Jacques Mouret, m* sculpteur, marié à Antoinette Dufaure.

II. 1679. Jean Mouret, m* sculpteur, fils de Jacques et de Françoise de Fénis. Marié à Angélique Libourou.

III. 1706. Jacques Mouret, m* sculpteur, marié à Marguerite Lachiese. Jacques Mouret mourut en 1726.

On trouve encore :

1652. Antoine Mourguye, m* sculpteur, qui prend à prix fait une litière.

1681. Jean Pourchet, m* sculpteur, assassiné dans le bourg de Sadroc. Jeanne Servarye, sa femme, fait faire inventaire des meubles qu'il a laissés.

Parmi les peintres :

1641. Louis Lagarde, m* peintre. Portrait à l'honneur de la rérie monsieur St-Jérôme desservie en l'église du Puy-St-Clair. Prix 42 livres.

1678. Antoine Cibille, m* peintre, dont il sera question plus loin.

1693. Jean-Louis Leys et Michel Cibille, m* peintres. Tableaux pour la chapelle du Puy-St-Clair. Nous en reparlerons.

1709. Léonard Dumond, m* peintre. Tableau pour la chapelle de Nirige, paroisse d'Espagnac, et représentant les figures de saint Pierre et de saint Jean, avec les clés, le coq et l'agneau, plus les armoiries des ancêtres de d$^{lle}$ Marguerite de Maruc qui commande cet ouvrage. En outre, un devant d'autel représentant une Notre-Dame-de-Pitié avec une Sainte-Marguerite. Salaire, 30 livres et la nourriture. La d$^{lle}$ de Maruc fournira les toiles et l'huile.

pas les confondre avec de vulgaires ouvriers et aller jusqu'à dire, par exemple, que le retable de Naves a été fait au salaire de deux sols par jour (1). Le talent n'a jamais été à si vil prix. Deux sols, à la fin du XVII<sup>e</sup> siècle, représentent approximativement une valeur de cinquante à soixante centimes de notre monnaie. La belle cheminée du château de Montaignac, plus quatre statues de pierre (dont nous parlerons tout à l'heure), le tout payé quatre-vingts livres, revenaient à quatre ou cinq cents francs d'aujourd'hui. Ce n'était pas cher; mais il y a loin de là à un infime salaire de deux sols par jour, bien au-dessous de celui du plus grossier menuisier de campagne à cette même époque.

La famille Duhamel était fixée à Tulle dès le commencement du XVII<sup>e</sup> siècle. On n'en trouve pas trace avant cette époque. Sur le registre des tailles de 1590, ce nom n'est pas inscrit, ce qui donne à croire que les Duhamel n'étaient pas encore établis à Tulle, à moins qu'ils ne fussent dans une position trop humble pour participer à l'impôt.

Le premier que l'on connaisse et qui fit souche de plusieurs générations d'artistes est Thomas Duhamel, qui fut marié à Anne Philippe. Il était mort avant 1667. Dans les actes où il est cité comme défunt, on ne mentionne pas expressément sa profession. Il semble bien, d'après certaines inductions tirées de ces actes, qu'il transmit son état à son fils, mais nous ne pouvons le certifier quant à présent. En tout cas, ses œuvres ne sont pas connues. Mais, dès 1648, nous rencontrons un Julien Duhamel, maître sculpteur, que nous croyons être son frère, plutôt que son fils, pour

1) *Description abrégée du maître-autel de Naves.*

des raisons que nous donnerons plus loin. Thomas Duhamel et Anne Philippe eurent un fils nommé Julien sur lequel nous avons d'assez nombreux documents. Sa filiation résulte de l'acte de son second mariage.

Julien Duhamel fut en effet marié deux fois, d'abord avec Anne Brossard, puis, avancé en âge, le 10 juillet 1667, avec Jeanne Hernes, fille de Annet Hernes, avocat au Parlement, et d'Hélène Chabaniel, et veuve de Jean Devar, maître éperonnier. La situation des deux époux ne paraît pas brillante. Ils se donnent l'un à l'autre, en cas de prédécès, savoir, le mari à sa femme soixante livres, et celle-ci à son époux trente livres. La future déclare ne savoir signer. Pourtant plusieurs personnes de la bonne bourgeoisie de Tulle assistent les futurs comme parents, des Loyac, des Juyé, etc.

Julien eut de son premier mariage une nombreuse postérité, des filles et trois fils, Pierre, Jean-François et Léger, qui exercèrent la profession paternelle.

Julien mourut très âgé après 1689. Il n'avait pas prospéré. Dès l'année 1686, retiré chez son fils cadet Jean-François, il dut réclamer en justice une pension alimentaire à ses enfants. Pierre, l'aîné, fut condamné pour sa part à lui servir une émine de blé par mois.

Pierre Duhamel, l'aîné, celui qui paraît avoir le mieux réussi dans son art et dans ses affaires, se maria aussi deux fois. Il épousa, le 21 juin 1674, Françoise Clamondes, fille de Noël Clamondes, maître cordonnier. Il n'en eut qu'un fils nommé Julien. Françoise Clamondes étant morte peu de temps après la naissance de son fils, Pierre Duhamel convola avec Jeanne Laporte, fille d'Antoine Laporte et de Jeanne Charlian-

ges, dont il eut quatre filles et un fils nommé aussi Julien. Pierre Duhamel amassa une petite fortune. Il était propriétaire de divers héritages dans les communes de Tulle et des Angles. Lors de son second mariage, il s'était établi chez son beau-père Antoine Laporte, dans une maison du quartier d'Alverge attenant à la chapelle Notre-Dame de ce quartier. Il avait encore ce domicile à la mort de son beau-père survenue en 1697.

Pierre Duhamel fit son testament une première fois en 1687 et une seconde fois en 1691. Il lègue à son fils du premier mariage trois cents livres pour tous droits, et cent cinquante livres à chacun de ses enfants du second lit. Il institue sa femme héritière à la charge de rendre l'hérédité à celui de leurs enfants qu'elle choisira. Pierre Duhamel mourut dans les premières années du XVIII° siècle après 1704 (1). C'est l'auteur du retable de Naves.

Jean-François, son frère cadet, qui fut aussi sculpteur, épousa Marguerite Clamondes, sœur de la femme de Pierre. Les deux frères eurent ensemble quelques difficultés pour le partage de la succession de leur beau-père, mais ils traitèrent amiablement par acte du 23 janvier 1685.

Léger Duhamel, frère puîné des précédents, se maria le 5 mai 1673, avec Françoise Fabrye, fille de Jean Fabrye et de Jeanne Vauzanges qui, devenue veuve, se

---

(1) Il est probable qu'il ne vivait plus en 1707. A cette date, une fille de son frère Léger se marie et il n'est pas nommé parmi les parents qui assistent au contrat, tandis que son fils Julien y est mentionné comme donnant son agrément au mariage en qualité de cousin germain de la future.

remaria avec Geraud Reyt, maître cordonnier. Léger Duhamel vivait encore en 1707. Il signe à cette date au contrat de mariage de sa fille Martialle avec Pierre de Mars, papetier.

Les frères de Pierre Duhamel paraissent avoir travaillé surtout en association avec lui et même en sous-ordre. Nous n'avons aucun contrat d'ouvrage concernant exclusivement Jean-François ou Léger.

Ces notions fort sèches d'identité étant posées, donnons quelques renseignements plus intéressants sur les œuvres que nous pouvons attribuer à nos artistes.

Le premier en date est Julien, qui figure dans un acte de 1648 et que nous croyons frère et non fils de Thomas. Nous tirons nos motifs de ce que le fils de Thomas devait être très jeune en 1648, et aussi de ce que le Julien de 1648 signe *Duhamel* en un seul mot et avec une seule majuscule, tandis que le fils de Thomas signe *Du Hamel* en deux mots avec deux majuscules.

Julien Duhamel (1er du nom, suivant nos présomptions) nous est donc connu par un acte du 31 janvier 1648, duquel il résulte qu'il avait fait une cheminée sculptée pour le château de Soudeilles, et souscrit un prix fait pour faire une cheminée du même genre au château de Montaignac (1), plus quatre figures de pierre représentant les quatre saisons et destinées aux quatre carrés du jardin dudit château. La lecture de l'acte nous éclaire sur les conditions du marché.

En la ville de Tulle le dernier jour du mois de janvier mil six cens quarante huict avant midy régnant Louis roy

(1) Soudeilles et Montaignac, près Égletons.

etc. a esté constitué en sa personne Michel Desieyt agent des affaires de hault et puissant seigneur Jean-Louis de Gains seigneur baron de Montaignac lequel parlant à Julien Duhamel, maistre sculpteur, luy a dict que par le contract du huictiesme de may mil six cens quarante sept reçu par du Pradel, notaire royal, icelluy Duhamel auroit prins à prix faict à faire ung manteau de cheminée dans la salle du chasteau de Montaignac le haut d'icelle cheminée conformément au dessain que led. Duhamel trassa de sa main et laissa aud. chasteau de Montaignac et le bas de lad. cheminée comme celluy de monsieur de Soudeilles le dessain duquel il bailla à madame de Soudeilles; de plus led. Duhamel aurait prins à faire quatre figures de pierre représentant les quatre saisons de l'année aux quatre carrés du jardin dudict Montaignac et que led. Duhamel s'obligea avoir faict dans le jour et feste de sainte Anne lors prochain, sçavoir la cheminée et les quatre figures de pierre dans six mois après la date dud. contract; le tout moyennant la somme de quatre vingts livres de laquelle somme led. seigneur baron de Montaignac auroit payé aud. Duhamel la somme de vingt cinq livres et quoique le temps soit, longtemps y a, expiré, neant moings led. Duhamel n'a tenu compte de satisfaire aud. contract ny moings faire la bessonie (1) qu'il est obligé de faire tant par led. contract que par la promesse qu'il a consentye, ce qui revient à ung grand préjudice aud. seigneur à cause de quoy led. Desieyt aud. nom a sommé et somme led. Duhamel de satisfaire tant aud. contract que promesse de laquelle luy a esté baillé copie ensemble dud. contract, à faulte de ce faire led. Desieyt aud. nom a protesté comme proteste de tous despans dommaiges et intérests et de mettre des ouvriers aux despans du dict Duhamel pour achever et payer icelle bessonie et répéter iceux despans contre led. Duhamel ainsin qu'il verra, soubs l'offre que led. Desieyt au dict

(1) Besogne, avec une orthographe grossière.

nom faict de luy payer le contenu aud. contract après qu'il aura posé lad. bessonie et proteste de son séjour et de tous despans dommaiges et intérests ; lequel Duhamel a faict response qu'il offre de poser le manteau de cheminée porté en lad. sommation et travailler à la façon des quatre pierres representant les quatre saisons de l'année conformément aud. contract en luy fournissant par led. de Montaignac la pierre nécessaire pour les façonner et l'argent en proportion du travail qu'il faira. déclarant que lad. cheminée est en estat d'estre posée et s'il y a du retardement il procède de la part dud. sieur pour ne luy avoir pas fait fournir les matériaux nécessaires pour la perfection de son ouvrage et argent à mesure de son travail et à deffault de les luy bailler proteste de tous ses despans dommaiges et intérests. DUHAMEL.

Et led. Desieyt aud. nom a protesté et proteste comme dessus, mesmes que les matériaux sont tous prests dont m'a requis acte que luy ai concédé en presence de Antoine Noaillac et Michel Dubois. DESIEYT. — DUHAMEL. NOAILLAC. — DUBOIS. — BONET. notaire.

Et led. jour mesmes a esté présent led. Desieyt aud. nom lequel en persévérant à sa sommation et en parlant aud. Duhamel et répliquant à sa response dict que le deffault ne vient pas dud. seigneur de Montaignac ains dud. Duhamel que debvroit avoir exécuté led. contract, veu mesmes que les matériaux sont tous prests il y a plus de trois mois, comme led. Duhamel sçait très bien, et lesquels se gastent et dépérissent pour ne les vouloir travailler et au lieu de le faire donne des eschapatoires et est la besogne dud. seigneur retardée ; et partant, soubs l'offre de le faire payer, le somme de venir travailler autrement proteste de ce qu'il peult et doibt protester ; et led. Duhamel a persisté en sa response et offre de faire ce qu'il est obligé en luy payant par led. Sieyt ce à quoy il a esté convenu par le contract, déclairant qu'il a travaillé pour luy et travaille encores et offre d'y aller en luy donnant le temps

suffisant pour achever son travail et led. Desieyt m'a requis acte que luy ay concédé en présence des susdicts. DESIEYT. — DUHAMEL. — NOALLAC. — BONET, notaire.

Nous ne savons pas si la besogne, comme dit le notaire, fut terminée, mais c'est probable. Dans un inventaire des meubles du château de Montaignac, de l'année 1710, nous trouvons le passage suivant qui ne nous renseigne pas complètement.

« Sommes entrés dans la salle à laquelle il y a plusieurs fenestres dont les boisements sont oazy rompus... icelle garnye de dix pièces de tapisseries... la cheminée boisée avec un tableau dessus représentant le jugement de Salomon... au plancher de laquelle salle est attaché un chandelier de bois doré à six branches soutenu par une figure... »

C'est sans doute la cheminée de Julien Duhamel.

A partir de 1654, nous trouvons des actes signés Du Hamel, en deux mots et avec H majuscule. Ceux-là, sûrement, se rapportent au fils de Thomas. Il suffit d'analyser les deux premiers.

Le 11 février 1654, M. Léonard Teyssier, conseiller du roi et élu en l'élection de Tulle, baille à prix fait à Julien Duhamel, maître sculpteur, et Jehan Duparc, maître menuisier, à lui faire et parfaire un manteau de cheminée de devant de la salle de sa maison de bon et beau bois de noyer, le tout en relief de sculpture et d'architecture, savoir : led. Duhamel la sculpture, et led. Duparc l'architecture, suivant le dessin tracé, signé et paraphé et remis aud. Duhamel. Le travail

doit être livré et posé dans un délai de six mois. Le prix convenu est de deux cent vingt livres.

<div style="text-align:right">VIALLE, notaire.</div>

Le 3 juillet 1662, le R. P. Dom Esmond de Lavandès, religieux syndic de Notre-Dame de Dalon, se transporte à Tulle pour exposer à Julien Duhamel, maître sculpteur, que, par contrat du 4 septembre précédent. les religieux de lad. abbaye lui ont baillé à prix fait un retable et autres ornements de menuiserie et de sculpture qu'il devait achever dans un délai fixé, mais que ce travail commencé est resté en suspens, et que ledit Duhamel ne paraît pas disposé à le terminer, quoiqu'il ait déjà reçu une bonne partie du prix. En conséquence, le P. Lavandès, « âgé de soixante-dix ans, a été obligé de s'en venir en la présente ville avec grande incommodité » pour sommer le sr Duhamel de satisfaire au prix fait sans délai, faute de quoi il proteste, etc. — Duhamel répond qu'il ne méconnaît pas ses engagements, mais qu'à cause de sa « maladie de fiebvre », il n'a pu reprendre plus tôt son travail et qu'il partira le lendemain avec ses compagnons pour le terminer......

<div style="text-align:right">BONET, notaire.</div>

Voici un dernier acte concernant le même, et que nous reproduisons en entier :

Faict à Tulle, Bas-Limousin, le quatorziesme jour du mois de janvier mil six cens soixante trois, après midy régnant Louis etc. ont esté personnellement establis Mr Me Martial de Fenis, sr de Fonpaden, conseiller du roy et garde des sceaux au séneschal et présidial de la présent ville et le sr Jean Faucon, bourgeois de la présent ville et Jean Leymarie marchand de la présent ville scindiqs de la frérie Nostre Dame de Pitié de l'esglise St Pierre de la présent ville, lesquels de leur bon gré et libre vouloir ont

baillé à prix faict à Juillen Duhamel, m⁰ sculpteur de la présent ville présent et acceptant, à faire une niche à l'autel Notre Dame de Pitié entre les deux niches qui sont de présent faictes et laquelle niche sera enrichie suivant et conformément au dessein qui a esté paraphé par led. Jean Faucon et led. Duhamel, avec les deux consoles aux deux niches qui sont faictes conformément aud. dessein et a esté marqué par la lettre de deux costés A, laquelle lettre a esté posée au bras desd. consoles, avec deux vases au dessus desd. deux niches qui sont déja faictes conformément aud. dessein qui a esté marqué dans led. dessein par lettre B, et ausd. deux niches faire deux anges au dessus desd. deux niches au dessus marque C, et toute la niche du milieu, sera tenu de la faire conformement au mesme dessein qui a esté marqué au milieu de lad. niche par lettre D, et l'enrichir des figures et enjoliment comme il est marqué avec le soubs bassement et a esté marqué par lettre E au milieu dud. dessein, et le soubs bassement qui sera soubs l'auteil et soubs lesd. cinq figures qui sont de présent, led. soubs bassement cote F; lequel dessein led. Duhamel sera tenu de faire de bon bois de noyer sec et enrichi conformément aud. dessein qui sera signé dud. sieur Faucon et du notaire royal subsigné, [et que] led. Duhamel sera tenu de représenter à toutes heures que besoin sera ; led. prix faict moyennant la somme de soixante cinq livres t. en desduction de laquelle somme lesd. s<sup>rs</sup> scindiqs ont payé la somme de vingt cinq livres en louis d'argent et autre bonne monnoye, faisant lad. somme, par led. Duhamel bien comptée nombrée et à soy prinse et deslivrée dont s'est contenté et d'icelle a acquitté et acquitte les sieurs scindiqs et promet tenir quittes envers et contre tous ; et le surplus qui est quarante livres lesd. s<sup>rs</sup> scindiqs seront tenus payer la moitié à my travail et l'autre moitié lorsque le travail sera faict parachevé et posé, auquel travail led. Duhamel sera tenu de commencer à travailler dès demain et continuer incessamment,

qu'il sera tenu d'avoir faict dans quatre mois à compter d'aujourd'hui à peine de tous despens domaiges et intérests, soubs obligation et ypothèque etc. es présences de Jean Maure et Pierre Lafon de Tulle. Du Hamel, contractant.— De Fénis, scindic, contractant. — De Faucon, scindic, contractant. — Leymarie, sindic. — Maure, pnt. — Lafon, pnt. — Bonet, notaire royal.

Nous arrivons maintenant à Pierre Duhamel, fils de Julien et sur lequel nous avons cinq actes. Dans le premier de ces documents, il ne joue pas le rôle principal et est simplement chargé de faire des cadres pour des tableaux commandés à un peintre, mais les renseignements fournis par cet acte sont assez curieux.
Nous le transcrivons en entier.

A Tulle, le vingt-unième jour du mois de juin après midi mil six cens soixante dix huict, régnant Louis, par devant le notaire royal fut présent Monsieur Mᵉ Pierre Noël Maillard, prestre docteur en théologie et curé d'Orgnac et y demeurant ordinairement, lequel de gré a baillé comme il baille pour et au nom de dame Catherine de Loubriac, vice-sénéchalle de Brive, à sieur Antoine Cibille, Mᵉ peintre du lieu de Darnet, et à Pierre Duhamel, Mᵉ sculpteur de cette ville, à ce présents et acceptans, sçavoir aud. sieur Cibille à faire un grand tableau de huict pieds de hauteur et sept de largeur représentant Jésus-Christ crucifié ayant la Saincte Vierge à une main, sainct Jean l'evangeliste à l'autre et saincte Madeleine à genoux aux pieds de la croix et encore l'image de sainct Christoffe au mesme costé de la Vierge et saincte Catherine à l'autre, ensemble deux anges au-dessus de la croix ayant l'un d'iceux un calice à la main et l'autre une espongo, à quoy led. sieur Cibille a promis de travailler dans trois semaines et ensuite sans discontinuation jusques à ce que lod. tableau

sera parachevé, comme aussi d'y vaquer au mieux qu'il le sçaura et tout autant qu'il pourra dépandre de luy, de fournir à ces fins la toille, l'huille et les couleurs qui seront nécessaires, sans que lad. dame soit tenue de fournir que la nourriture et le logement dans la maison de Voustezac tant aud. sieur Cibille qu'aux garçons peintres qui travailleront soubs luy, et de payer pour raison dud. tableau, comme led. sieur curé l'a promis au nom de lad. dame, la somme de cent livres en desduction de laquelle led. sieur curé a maintenant payé aud. sieur Cibille celle de vingt livres en bonnes espèces et ayant cours dont led. sieur Cibille s'est contanté après l'avoir nombrée et retirée, moyennant que led. sieur Cibille sera aussi tenu, comme il s'y est obligé, de faire le portraict de lad. dame en ovalle et à demy corps et de fournir de mesme les couleurs, toilles et huille nécessaires. Pareillement s'est obligé le sieur Cibille de portraire de mesme les srs de Meilhac et Dufaure, petits neveux de lad. dame, et de faire les mesmes fournitures moyennant la somme de dix livres pour lesd. deux portraicts. Et finallement led. sr curé a baillé aud. Duhamel à faire le quadre dud. grand tableau avec quatre chérubins aux quatre bouts, des feuillages de laurier sur les boudins et quatre roses pour et moyennant le prix et somme de quarante livres, en desduction de laquelle led. Duhamel a receu prosentement dud. sr curé la somme de douze livres avec promesse de luy faire payer les vingt et huict livres restans lors de l'achèvement dud. quadre, comme aussi sera tenu led. Duhamel de faire les deux quadres desd. deux portraits d'iceux srs de Meilhac et Dufaure pour le prix et somme de trois livres pour tous doux portraits, lesquels seront quarrés, qui seront de mesme payés lorsqu'ils seront achevez; à quoy lesd. peintre et sculpteur ont promis de vaquer loyalement et à l'entretenement des présentes les parties ont obligé et hypothéqué tous et uns chacuns leurs biens présens et à venir soubs les renonciations, compulsions, foy et serment que de

droit ez présences de Monsieur. M⁰ Jean Joseph Teyssier sieur du Mazel advocat au parlement, et Pierre Chevalier praticien habitans dud. Tulle, témoins. MAILLARD, curé. — CIBILE, accetemp (sic). — DUHAMEL. — TEYSSIER, pnt. — CHEVALIER, pnt. — MAGUEURS, notaire royal.

En 1681, Pierre Duhamel est chargé de la confection et de la sculpture d'un tabernacle pour l'église de Peyrelevade. Il donne le corps de l'œuvre à faire à un menuisier, ce qui prouve bien que c'était un artiste, s'occupant exclusivement de sculpture et connaissant la valeur de son travail.

A Tulle, le sixiesme janvier mil six cens quatre vingt un apres midy regnans Louis roy etc., par devant le notaire royal et les témoins bas nommés fut présent Pierre Duhamel, maistre sculpteur de cette ville lequel de gré a baillé à Léonard Materre, maistre menuisier de cette ville présent et acceptant à luy faire l'architecture, conformément au desseing seul, du tabernacle representé par led. Duhamel contresigné du notaire soubzsigné, au dernier duquel desseing il y a un accord d'escript privé passé entre Monsʳ. l'archiprestre de Peyrelevade et led. Duhamel, signé Dupuy et Duhamel, datté du quatorziesme novembre dernier. De plus led. Materre s'est obligé de faire la tournure nécessaire, à fournir tout le bois préparé pour la sculpture à la reserve du bois des cinq figures, lequel travail led. Materre promet de faire bien et deuement et proprement et de l'avoir parachevé quinze jours avant les festes de Pâques prochaines, moyennant la somme de quarante livres en desduction de laquelle led. Duhamel a payé aud. Materre trente sols et a promis de luy payer le surplus, sçavoir neuf livres dans trois sepmaines, pareille somme de neuf livres à la demy Caresme et le restant à la fin du travail, lequel estant parachevé led. Materre sera tenu d'aller

ayder à poser led. tabernacle avec led. Duhamel, lequel Duhamel sera tenu de tenir quitte led. Materre de la despance que se faira en y allant et séjournant et non de retour. Et pour ce dessus faire et tenir les parties ont obligé... (*etc.*) présents à ce Michel Monteilh et François Lescure praticiens habitans dud. Tulle, tesmoins. Led. Materre n'a sceu signer de ce enquis. DUHAMEL,—LESCURE, pnt. — MONTEILH, pnt. — MAGUEURS, not. royal.

La même année, Pierre Duhamel prend à prix fait un tabernacle pour l'église de Saint-Augustin et un autre pour l'église de Ladignac. Il s'associe également un menuisier pour ces travaux, le nommé Antoine Cessat. Il est dit dans l'acte passé par Magueurs, le 29 septembre 1681, que Mᵉ François Meynard, curé de Saint-Augustin, a commandé audit Duhamel un grand tabernacle suivant un dessin arrêté entre les parties et dont la valeur sera estimée par experts après mise en place. Duhamel associe à ce travail Antoine Cessat qui fournira le bois et fera toute l'architecture, moyennant quoi les deux associés se partageront le prix, moins une somme de vingt francs réservée à Duhamel. Pour le tabernacle de Ladignac, qui sera de quatre pieds et demy de longueur et de hauteur à proportion suivant le dessin signé Du Tramond, curé de Ladignac, et Duhamel, Antoine Cessat en fera la menuiserie moyennant onze livres.

En 1683, nouvelle association avec un autre menuisier, François Duparc, pour un travail plus important. Pierre Duhamel lui donne à faire toute l'architecture du retable, tabernacle et devant d'autel destinés à la chapelle de la frérie de Messieurs les Pénitents gris de Tulle (chapelle du Puy-Saint-Clair), suivant le dessin

signé par les syndics. Duparc ne fournira pas le bois, mais seulement le travail de ses mains, et mettra le tout prêt pour la sculpture. Il aidera en outre à la conduite et à la pose de l'ouvrage, qui devra être terminé pour le jour de Saint-Jean-Baptiste de l'année suivante. Le salaire de Duparc sera de cent-vingt livres payables à des termes déterminés. (Acte reçu Magueurs, 23 novembre 1685).

Notre dernier acte est relatif à une chaire à prêcher pour l'église de Meymac. Le 7 juin 1684, Léger et Pierre Duhamel frères, maîtres sculpteurs, baillent à faire à Jean Jos l'aîné, maître menuisier de Tulle, toute l'architecture, à la réserve néanmoins de l'impériale, d'une chaire à prêcher pour la paroisse de Meymac, conformément au dessin qui lui est délivré et dont le profil lui sera remis lorsqu'il en aura besoin. Le prix convenu avec ledit Jos est de trente-cinq livres. Il sera tenu d'aider à la pose du travail en lui payant ses journées et ses dépenses (Acte reçu Magueurs).

Nous voyons ainsi que Léger Duhamel travaillait avec son frère Pierre. Il en était de même de Jean-François, comme il résulte d'un acte du 10 septembre 1684, par lequel il donne quittance à Pierre d'une somme de cinquante-quatre livres cinq sols, pour le montant d'un travail (Acte reçu Magueurs).

Quant à Julien Duhamel, fils aîné de Pierre, issu de son premier mariage avec Françoise Clamondes, nous savons qu'il fut aussi maître sculpteur, car il comparaît en cette qualité au contrat de mariage de sa cousine germaine, Martialle Duhamel, avec Pierre de Mars, mais nous n'avons découvert rien autre chose sur son compte.

Peut-être ne reste-t-il des travaux des quatre Duha-

mel que le retable de Naves, qui atteste tout au moins le talent très estimable de l'un d'eux. Comme nous l'avons dit, M. le curé Niel en a publié une description exacte à laquelle nous renvoyons les curieux. Bornons-nous à dire ici que cette importante boiserie a quatorze mètres de largeur y compris les côtés en retour, sur douze mètres de hauteur. Elle se compose de trois parties dans le sens vertical : la base ou soubassement, le corps du milieu et le couronnement.

Le soubassement est orné de quinze panneaux à personnages représentant des scènes tirées du Nouveau Testament. Le corps du milieu figure un grand motif d'architecture de l'ordre corinthien d'une ornementation très riche dans laquelle prennent place quatre statues monumentales de saint Pierre et saint Paul, saint Jean-Baptiste et saint Jérôme. Au centre, un tableau représentant le sacrifice d'Abraham. Dans le couronnement, aussi très orné, sont figurés les mystères de l'Ascension et de la Pentecôte. Le tout est surmonté de l'Esprit-Saint étendant ses ailes (1).

C'est l'œuvre d'un véritable artiste. La composition d'ensemble, quoiqu'un peu compliquée, ne manque pas d'harmonie. Les personnages des panneaux, d'un format réduit, n'ont pas la finesse de certains morceaux de la Renaissance : leur facture est un peu naïve, les proportions, la perspective laissent quelquefois à désirer, mais l'expression est bonne, les scènes sont rendues avec sentiment et avec clarté. Sous le sixième panneau on lit la date 1704 et les initiales P. D. (Pierre Duhamel).

(1) Nous avons ouï dire qu'un de nos compatriotes, M. Leymarie, se proposait de publier des phototypies de cette boiserie. Il est à souhaiter que ce projet se réalise.

A défaut des monuments qui ont été détruits, nous trouvons dans les documents écrits la preuve de l'importance des travaux de nos artistes tullois, et quelques notions sur le goût et les exigences du public. Voici encore, dans cet ordre d'idées, deux actes, l'un daté de Tulle, le 16 avril 1693 et l'autre du 9 avril 1706, qu'on ne lira pas sans intérêt quoiqu'il ne s'agisse plus des Duhamel. Ils sont relatifs à la décoration de deux chapelles de confréries, celle du Puy-Saint-Clair, encore existante (confrérie des Pénitents gris), et celle de saint Jean-Baptiste (confrérie des Pénitents blancs), aujourd'hui remplacée par l'église paroissiale de Saint-Jean. Le nombre de tableaux demandés pour la première, et, quant à la seconde, la mésaventure du sculpteur Jacques Mouret obligé de démolir et de recommencer à ses dépens un travail considérable, d'une ordonnance vicieuse et non conforme aux règles de l'art, nous donnent une vue sur les besoins artistiques de la petite capitale du Bas-Limousin.

A Tulle, le seize d'avril mil six cens quatre vingt treize, apres midy, regnant Louis, par devant le notaire royal soubz signé présents les témoins bas nommés, furent présents Pierre Darluc, bourgeois, et Anthoine Baluze, marchand teinturier, procédans en qualité de sçindics de la confrérie de Messieurs les Pénitens gris, desservie en la chapelle du Puy-St-Clair lez la présent ville, lesquels, en présence de Messieurs de Fénis et Maillard, prieur et souz-prieur, ont bailhié à prix fait à Jean-Louis Leys et Michel Cibille, maistres peintres demeurant en cette ville, presents et acceptans à faire vingt deux tableaux qui restent à faire tant pour la continuation du lambris qu'ailleurs en lad. chapelle du Puy-St-Clair de la mesme hauteur et largeur des autres tableaux qui sont aud. lambris selon la

liste des saincts et sainctes qui sera fournie par Monsieur
le prieur de lad. frérie, laquelle liste sera contre-signée
dud. sieur prieur et desd. parties, sans que dans lesd.
tableaux il y puisse avoir plus que de trois figures, les-
quelz tableaux lesd. preneurs auront parfait et achevé dans
un an prochain, lequel prix fait a esté bailhé moyennant
la somme de deux cens quarante deux livres en desduc-
tion de laquelle lesd. s^rs sçindics ont payé contant auxd.
preneurs, celle de vingt-deux livres en bonnes espèces de
monnoye prise et retirée par iceux preneurs après deue
vérification, dont s'en sont contentés et d'icelle somme de
vingt deux livres ont quitté lesd. sçindics, lesquels ceront
tenus de leur payer les deux cens vingt livres restant en
obligations de celles que M° Julien Teyssier, prestre de la
communauté St-Pierre de cette ville, a doné à lad. frérie,
par contrat receu par Froment, notaire royal, icelles obli-
gations au choix desd. preneurs, et lesquelles obligations
leurs seront dellivrées à proportion du travail qu'ils fai-
ront et sans que lesd. sieurs sçindics soient tenus à aucune
garantie, restitution de sommes ni assistance de procès
que de leur fait et coulpe seulement, à quoy lesd. pre-
neurs ont reconcé. Dont et du tout les parties m'ont requis
acte que leur ay concédé ez présences de Jean Goudal,
m^e chirurgien, et Pierre Duhamel, m^e sculpteur, habitans
dud. Tulle, tesmoins. DE FÉNIS, prieur.— MAILLARD, soubz-
prieur. — LACHIEZE, sindiq. — DARLUC, sindic. — LEYX.—
CIBILLE. — GOUDAL, pnt. — DUHAMEL, pnt. — MAGUEURS,
not. royal.

Fait en la ville de Tulle, bas Limousin, le neufviesme
jour du mois d'avril mil sept cens six, après midy, par de-
vant le notaire royal soubsigné et en présence des tesmoins
bas nommés feurent présens sieur François Jarrige, bour-
geois et marchand, et M° Leonard Faige, no^re royal, habitans
de cette ville, en qualité de sçindics de la congrégation S^t
Jean Baptiste des Pénitens blancs establie en cette ville

lesquels ont adressé leurs parolles à sieur Jacques Mouret, maistre sculpteur, aussy habitant de cette ville, luy ont dit que par les conventions ci-devant faittes entre Messieurs les officiers de lad. congrégation et le sʳ Mouret depuis le mois de septembre passé et de l'advis des arbitres par elles amiablement convenus, led. sʳ Mouret a promis et s'est obligé de démonter le retable qu'il avoit commencé de poser dans la chapelle desd. Pénitens blans à ses despens et qu'il sera au choix desd. Pénitens de laisser l'autel et le tabernacle ainsy qu'il est dit par lad. convention, au premier cas led. sʳ Mouret debvoit poser le retable sans pouvoir retrancher ni endommager le retable et n'y rien couper et qu'il reculeroit le retable en telle sorte que le passaige qui est au derrière demeura libre, au segond cas que l'autel, le retable et les degrés seroient démolis et rétablis à ses despens, mesme la balustrade si le sanctuaire se trouvoit trop estroit et n'avoit pas les proportions, et encore led. Mouret s'est obligé de rétablir aud. tabernacle les corniches et ornemens qui en ont été coupés et les remettre au mesme estat qu'elles ont été retranchées ; led. Mouret est encore obligé conformement à son marché de rétablir led. retable dans les endroits ou il a mis du bois de cerisier, châtaignier ou autre, de quelle nature qu'il soit, et de suppléer par du bois de noyer sec et bien conditionné en telle sorte qu'il n'y en ait point qui ne soit propre aud. travail et sans en pouvoir employer qui soit vermoulu en tout ou partie, de plus, led. Mouret ayant fait led. ouvraige suivant l'ordre corinthien, il s'obligea de mettre tout son ouvrage dans led. ordre depuis les pieds destaux jusques et y compris les couronnements avec toutes les dimensions, proportions, altitudes et ornements comme ils se trouvent expliqués dans les regles et modeles que Vignole en a donné et qui sont expliqués dans le livre qu'il en a composé ; led. sʳ Mouret s'est encore obligé de lever les vases qui sont à chaque costé avec les festons, en telle sorte qu'il paroisse que les quatre figures qui sont

deux de chaque costé se trouvent dans les proportions requises, et qu'elles paroissent dans l'ordre prescrit dans les règles de Vignole ; et feust permis aud. Mouret de lever le plafond, en le faisant refaire a ses frais et despens, en le remettant dans l'ordre qu'il doit estre sans ôter aucun embellissement par rapport au surplus du susd. lambris ; à l'esgard des deux statues représentant, l'une l'image de saint Jean avec son aigneau, et l'autre celle de saint Hiérosme, qui sont posées dans les deux niches, entre les colonnes, led. Mouret s'est obligé de réduire lesd. figures dans les proportions qu'elles doibvent avoir par rapport aux niches, et de donner le reguard nécessaire à celle de saint Jean avec la main marquant sur l'aigneau, en la manière qui se pratique en pareilles figures ; de plus sest obligé de faire des festons conformes à l'ouvrage dans le contour des stilobules et autour de l'autel des deux costés et remplir le vuide qui se trouveroit entre le chambranle et le tabernacle de deux costés, du haut en bas, par des nuages et quelque teste de chérubin, de remplir encore la place vuide qui se trouveroit entre la grand corniche et le couronnement des festons avec lignes des fruits et des fleurs, le tout conforme à l'ouvrage et de bois de noyer, s'obligea encore de boiser de bois de noyer, des deux costés de l'autel, de menuizerie sans sculpture et de refermer les deux trous pour la grosseur du ventre dans l'encastillement ; s'obligea encore de faire un devant d'autel de bois de noyer representant une senne (1) et de la travailler avec soin affin quelle peust luy faire honneur ; s'obligea en outre led. Mouret d'avoir accomply led. ouvrage de la manière ci dessus prescrite et de l'avoir posé dans six mois lors prochain, à compter du vingt deuxiesme septembre, qui sont eschus puis le vingt-deux mars dernier, le tout à ses frais et despens et feust arresté que led. ouvrage seroit

(1) Sic, de sorte que cela peut s'entendre d'une cène ou d'une scène.

receu au cas qu'il feust alors jugé estre accomply suivant le marché et aux conditions auxquelles il s'obligea; et d'autant qu'il n'a point satisfait et que lesd. sieurs scindics en ont receu et reçoivent un grand domaige pour lad. compagnie ils l'ont sommé requis et interpellé d'avoir à satisfaire incessamment aud. engagement et à remplir lesd. conventions offrant moyennant ce lesd. sieurs scindics de luy payer comptant ce qu'ils luy restent dud. prix fait soubs les déductions de droit et à faulte par luy d'y satisfaire incessamment ils protestent de le convenir en justice ainsy qu'ils adviseront et de tous leurs despens dommaiges et intérests de la compaignie; ce que j'ay fait au domicille dud. sr Mouret habittant de cette ville parroisse St Julien et laissé copie parlant à luy ez présences de Jean Lallé et Jean Lafon praticiens habitans de cette ville temoins.

Lequel sieur Mouret a fait response que messieurs les Pénitens savent bien qu'il a été occupé par monseigneur l'évesque de la présante ville auquel led. sieur Mouret n'a peu ny ozé reffuzer de travailler mais qu'il proteste à messieurs les Pénitens de faire travailler incessamment à l'exécution desd. conventions et qu'il a commencé à y travailler et faire travailler depuis le carnaval dernier et qu'il supplie messieurs les Pénitens de passienter leur assurant qu'il ne quittera plus leur bezonnie. MOURET.

Et lesd. sieurs scindics ont persisté et protesté comme cy-dessus. JARRIGE, scindic. — FAIGE, scindic. — LALLÉ, pnt. — LAFON, pnt. — VIALLE, not. royal apostolique.

Il y avait à Tulle un grand nombre de confréries (nous en connaissons près de trente), sociétés de secours mutuels autant qu'associations de prières. Chacune avait, sinon sa petite église distincte comme celles que nous venons de nommer, au moins sa chapelle dans une des églises paroissiales (Cathédrale, Saint-

Pierre, Saint-Julien) et toutes l'ornaient à l'envi de sculptures ou de peintures qui n'étaient pas des chefs-d'œuvre, mais animaient et embellissaient l'édifice en même temps qu'elles témoignaient de la ferveur des fidèles. Il n'en est plus de même aujourd'hui et les églises que l'injure du temps ou la malice des hommes a privées de leur ancienne décoration restent d'une nudité qui passe en proverbe.

Nous n'avons pas d'illusion sur la place que doivent tenir les Duhamel, les Mouret, les Cibille dans l'histoire de l'art, mais nous avons pensé qu'il y avait autre chose qu'un intérêt local à montrer, au milieu du XVIIe siècle, dans une toute petite ville, une activité artistique que le progrès moderne ne permet pas de dédaigner et qui est au contraire à regretter.

www.ingramcontent.com/pod-product-compliance
Lightning Source LLC
Chambersburg PA
CBHW050037230526
45470CB00003B/1329